# Fruits Market

## About This Note.

『Fruits Market』은 작가의 작품을 수채화 물감으로 직접 채색할 수 있는 수채화 컬러링 노트입니다. 주제는 오직 과일만 다루었습니다.

이 노트는 튜토리얼 파트와 컬러링 파트로 나뉩니다.

**튜토리얼 파트**에는 완성된 그림과 작가의 수채 작업 노하우가 담겨 있습니다.

**컬러링 파트**에는 수채화에 적합한 고급용지에 작가의 스케치가 프린트되어 있습니다.

**영상 튜토리얼**을 활용해보세요. 채색하는 모든 과정을 '자기만의 방' 블로그와 유튜브에서 볼 수 있습니다.

유튜브 : youtube.com/jabang2017
블로그 : blog.naver.com/jabang2017

# Prologue.

과일을 그리는 것은 언제나 재밌고 즐겁습니다.
왜냐하면, 과일은 정말 귀엽기 때문이에요.

반지르르한 체리의 알맹이가 귀엽고.
네모네모해서 블록 장난감같이 생긴 감꽃이 귀엽고.
쫙 편 손바닥같이 생긴 무화과 잎사귀가 귀엽고.
익는 속도가 달라서 연두색, 분홍색, 연보라색, 보라색, 남색의 열매가
한꺼번에 오밀조밀 열리는 블루베리가 귀엽고.
새빨간 보석 같은 석류의 과육들이 알알이 귀엽고.
뽀얗고 포슬포슬한 바나나의 속살이 귀엽고.
반을 쪼개면 마주보고 있는 사과의 씨가 귀엽고.
보송보송한 아가 엉덩이 같은 복숭아가 귀엽고.
덜 익어서 연두색 앞머리를 내리고 있는 것 같은 딸기가 귀엽습니다.

이토록 귀엽고 동글동글한 것들에 알록달록한 색을 채우고,
예쁜 색 두 가지를 나란히 칠해 물감이 섞이는 것을 지켜보고 있자면
오늘의 귀여움 지수에 불이 한 칸 띵! 들어오는 기분이 듭니다.

사람은 매일 귀여운 것을 보아야 살아갈 수 있다고 믿고 있습니다.
오늘의 귀여움이 부족할 때, 과일을 색칠해주세요!

PS. 한 가지 작은 비밀을 말해보자면, 저는 과일을 거의 먹지 않습니다.
신맛이나 단맛보다는 짠맛과 매운맛을,
그리고 술을 좋아하는 술꾼형 입맛을 가지고 있습니다.
이건 비밀로 해주세요. (소곤소곤)
비록 과일을 먹지 않아도, 과일을 그리는 것은 언제나 재밌고 즐거운 일입니다.

# Color Chip.

완성 그림에 쓰인 색과 물감 정보를 정리했어요. 11가지 색을 사용했습니다. 앞서 출간된 저의 책 『Flower Dance』를 그린 분이라면 Orange, Lilac, Ivory Black, 세 가지 색만 추가로 구입하시면 돼요(나머지 8가지 색은 일부 브랜드가 다른 것도 있지만 컬러에 큰 차이가 없으니 그냥 사용해도 괜찮습니다).

브랜드 소개 : SWC(신한, 한국), Mijello(미젤로, 한국)

레몬처럼 밝은 노란색. 꽃의 수술이나 덜 익은 과일을 채색할 때, 또는 주황색이나 연두색의 명도를 조절할 때 사용합니다.

황토색. 노란색으로 채색한 수술에 음영을 넣을 때 씁니다. 나뭇가지를 밝게 채색하고 싶을 때 갈색에 살짝 섞어도 좋습니다.

파스텔톤의 연한 분홍색. 주로 꽃잎을 채색합니다. 빨간색이 너무 쨍하다 싶으면 이 색을 섞어 명도를 높이고 채도를 낮춥니다. 단, 물감에 흰색 안료가 들어 있어 불투명하기 때문에 너무 많이 섞으면 탁해질 수 있습니다.

**Lilac [SWC]**

파스텔톤의 연보라색. 블루베리를 그릴 때 썼습니다. Shell Pink와 마찬가지로 흰색이 들어간 불투명한 색입니다.

**Orange [Mijello]**

선명한 주황색. 노란색과 빨간색을 섞어서 만들 수 있는 컬러이긴 하지만, 비율 조절이 어렵고 섞다 보면 탁해지기 쉬우니 낱색으로 준비하는 걸 추천해요.

**Permanent Red [SWC]**

빨간색. 잘 익은 열매를 채색합니다. 물을 많이 섞으면 맑은 느낌이 나요. 그라데이션을 하기에도 좋고, 덧칠해서 중첩 효과를 내기도 좋은 색입니다.

**Leaf Green [SWC]**

노란빛이 많이 도는 연두색. 주로 Green Grey와 섞어 잎을 채색합니다. 단독으로 칠하면 어린 잎사귀를 표현할 수 있어요.

**Green Grey [Mijello]**

초록색. 진한 색의 잎을 칠합니다. 주로 Leaf Green과 섞어서 씁니다.

**Ultramarine Deep [Mijello]**

맑은 파란색. 블루베리를 그릴 때 썼습니다. 연두색의 노란빛을 중화시키고 싶을 때 이 색을 조금 섞으면 됩니다.

**Van Dyke Brown [Mijello]**

어두운 갈색. 가지, 꼭지, 씨 등을 채색합니다. Ultramarine Deep과 섞으면 검은색이 돼요.

**Ivory Black [SWC]**

검은색. 씨, 과일의 무늬 등을 그려넣을 때 씁니다.

# How to Paint.

1. 과일은 꽃이나 초록 식물에 비해 칠하는 면이 넓기 때문에, 물감에 물을 적당히 섞어 부드럽게 만드는 것이 중요합니다. 물감이 많고 물이 적으면 붓이 뻑뻑해서 붓자국이 많이 생기고 넓은 면을 칠하기 어렵습니다.

2. 보통 '연하게 발색한다'라고 하면 물을 많이, 물감은 적게 섞는 것을 말합니다. 반대로 '진하게 발색한다'는 건 물을 적게, 물감은 많이 하는 것입니다. 씨, 가지, 꽃의 수술처럼 작고 섬세한 부분을 표현할 때는 '진하게 발색'하고요. 넓은 껍질 부분을 얼룩지지 않게 한 번에 채색할 때는 '연하게 발색'합니다.

3. 과일의 가운데부터 채색하는 것보다 바깥 테두리의 어느 한쪽부터 시작하는 것이 좋습니다. 저는 보통 좌측 상단부터 칠해요. 앞서 낸 붓자국이 마르기 전에 바로 연결해서 칠해나가면 얼룩 없이 매끈하게 채색됩니다.

4. 물은 자주 갈아주세요. 넓은 면을 칠하는 만큼 물감을 많이 쓰기 때문에 물도 금방 탁해집니다. 물이 탁하면 색도 탁해져서 과일의 맑은 느낌이 나지 않습니다.

**적당한 농도일 때**

**물이 부족할 때**

# Painting Skill.

과일 그림에서 자주 쓰이는 채색 방법을 정리해봤어요.

## 1. **하나의 색을 그라데이션하기**

색이 점점 연해지도록 붓을 씻어가며 채색하는 방법입니다.
수박과 딸기를 칠할 때 이 방법을 썼어요.

A. 물도 많이, 물감도 많이
섞어 ①을 진하게 채색합니다.

B. 마르기 전에 붓을 반쯤 씻은
뒤 ①을 아래로 풀어주듯 ②로
연결해 채색합니다.

C. 마르기 전에 붓을 깨끗이
씻어서 ②를 아래로 풀어주듯
③으로 연결합니다.

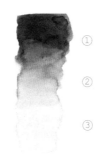

① ② ③

## 2. **두 가지 색을 그라데이션하기**

두 색을 자연스럽게 연결해주는 채색 방법입니다. 비슷한 계열의
두 색을 그라데이션하는 것보다 복숭아처럼 보색에 가까운 두 색
(분홍색. 연두색)을 그라데이션하는 게 까다로워요. 빈 종이에 여
러 번 연습해보세요. 망고, 복숭아, 무화과, 배를 그릴 때 이 방법
을 썼습니다.

A. 물도 많이, 물감도 많이 섞어
만든 분홍색으로 복숭아의 3분의 1을
채색합니다.

B. 마르기 전에 붓을 깨끗이 씻어서 A의
경계선을 아래쪽으로 풀어 내립니다.

9

C. 한 번 더 붓을 깨끗이
씻어서 풀어 내려주세요.
끝부분은 거의 물로만
채색한다는 느낌으로 칠합니다.

D. 마르기 전에 C에서 물로만
채색해둔 부분에 연두색을
살짝 칠합니다. 물 위에
연두색 물감을 살짝 올린다는
느낌으로요. 이때 분홍색과
연두색이 너무 많이 겹치면
탁해 보이므로 아주 살짝만
겹치게 해주세요.

E. 붓을 반쯤 씻은 뒤 물을
살짝 닦아내고 두 색의 경계를
자연스럽게 풀어줍니다.

## 3. 과육 그리기

자몽, 라임, 귤처럼 알갱이가 보이는 과육을 그리는 방법입니다.

A. 부채꼴 모양의 테두리를
먼저 그립니다.

B. 붓을 살짝 눕힌 뒤
톡톡 쳐서 부채꼴 안쪽을
채워주세요. 붓으로 종이를
두드린다기보다는 타원형의
긴 점을 그린다는 느낌입니다.
긴 점 사이사이에 흰 공간을
살짝씩 남겨서 알갱이를
표현합니다. 특히 부채꼴의
모서리 세 곳은 꼼꼼히
채워주세요.

## 4. 잎맥 그리기

나뭇잎의 가운데 잎맥은 채색하지 않고 가늘게 남겨서 표현합니다.
모든 그림에서 반복하게 될 채색 방법이에요.

A. 잎맥을 기준으로 잎의
오른쪽부터 채웁니다. 이때
잎맥 스케치에 경계를 딱
맞춰서 칠해주세요.

B. 가운데를 가늘게 남기면서
잎의 왼쪽도 채웁니다.
완벽하게 일정한 굵기로 남길
순 없어요. 울퉁불퉁하거나
살짝살짝 오른쪽 경계와 붙어도
자연스러우니까 괜찮습니다.

**용어 안내**

튜토리얼에서 반복해서 등장하게 될 용어들입니다.

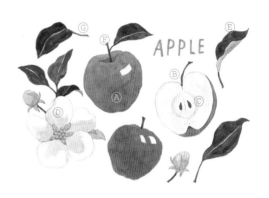

A. **사과** : 자르지 않은 통과일은 과일 이름으로 지칭했습니다.

B. **단면** : 반으로 자른 조각을 말합니다.

C. **과육** : 과일의 속살이 보이는 부분입니다.

D. **꽃** : 수술과 꽃잎으로 이루어져 있습니다.

E. **잎**

F. **꼭지**

G. **가지** : 잎 끝쪽에 달린 갈색 부분입니다.

11

# Watercolor Kit.

### A. 수채화 붓

주로 4호와 6호를 썼습니다. 꼭지, 무늬, 씨 등 좁은 면을 채색하기 위해 0호나 1호인 작은 붓도 하나 준비하면 좋아요. 특히 과일을 그릴 땐 천연모 붓이 좋은데요. 천연모 붓은 한 번에 물감을 많이 머금을 수 있기 때문에 면이 넓은 과일을 칠할 때도 얼룩 없이 채색할 수 있습니다.

### B. 수채화 물감

6~7쪽에 소개한 색을 하나씩 낱개로 구입하세요. 또는 12색이나 24색 세트를 구입한 후에 세트에 포함되어 있지 않은 색만 낱색으로 사서 추가하는 방법도 있습니다.

### C. 물통

전용 물통도 좋고, 없다면 머그컵이나 일회용 컵을 활용해보세요. 과일 그림은 중간중간 붓을 자주 헹궈줘야 하기 때문에 물통이 너무 작으면 물이 금방 탁해집니다. 물을 넉넉하게 받을 수 있도록 너무 작지 않은 크기로 준비해주세요.

### D. 팔레트

물감을 섞을 수 있는 공간이 충분히 있는 팔레트가 좋아요. 꼭 화방에 있는 팔레트가 아니어도 됩니다. 천 원 샵에서 살 수 있는 작은 사기 접시도 추천해요.

Tip. 보통은 칸이 나누어져 있는 팔레트를 사용하지만, 빈팬(물감을 짜넣을 수 있는 빈 케이스)에 물감을 짜서 말린 후 고체물감으로 만들어서 쓸 수도 있어요. 고체물감은 휴대가 편리해서 어느 곳에서나 그림을 그릴 수 있습니다.

### E. 사쿠라 겔리롤 화이트

키위를 그릴 때 딱 한 번 사용했습니다. 사쿠라 브랜드의 펜이에요. 펜대에 GELLY ROLL 08이라고 적힌 걸 고르면 됩니다.

# Tutorial

# 1. 자몽

GRAPEFRUIT

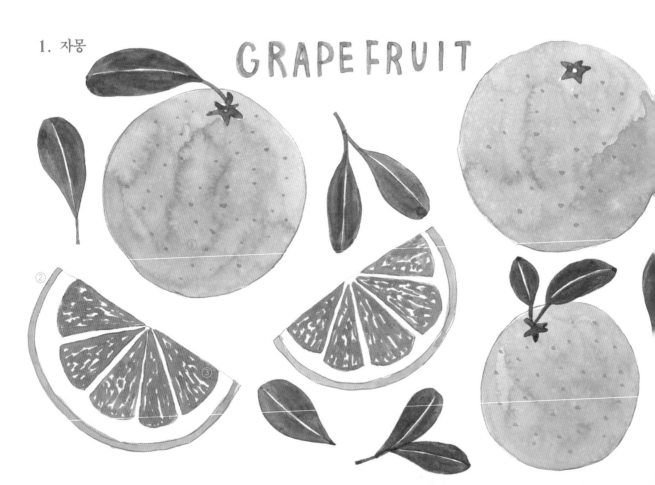

**How to.**

1. A색과 B색을 섞어 밝은 오렌지색을 만듭니다. 넓은 면을 칠해야 하니 넉넉하게 만들어주세요. ①과 같은 자몽들과 ②와 같은 자몽 단면의 껍질들을 채색합니다. 자몽의 꼭지는 채색하지 않고 남겨두세요.

2. 완전히 마르면 1의 색에 B색을 소량 더해서 자몽 위에 작은 점들을 찍습니다. 붓끝을 세우면 점을 작게 찍을 수 있어요.

3. C색과 D색을 섞어 ③과 같은 과육들을 채색할 건데요. 먼저 부채꼴 모양의 테두리를 따라 선을 그어주세요. 그리고 붓을 눕힌 뒤 톡톡 치면서 안쪽을 채웁니다. 긴 점을 여러 개 찍는다고 생각하세요. 중간중간 하얗게 빈틈을 남겨서 자몽 알갱이를 표현합니다.

4. E색을 진하게 발색해 꼭지와 잎들을 채색합니다. 잎의 가운데 잎맥은 가늘게 남깁니다.

5. B색으로 GRAPEFRUIT 글자를 채색합니다.

**Color Chip.**

자몽
Permanent
Yellow Light
[SWC]

자몽, 점, 글자
Orange
[Mijello]

과육
Permanent
Red
[SWC]

과육
Shell Pink
[SWC]

꼭지, 잎
Green Grey
[Mijello]

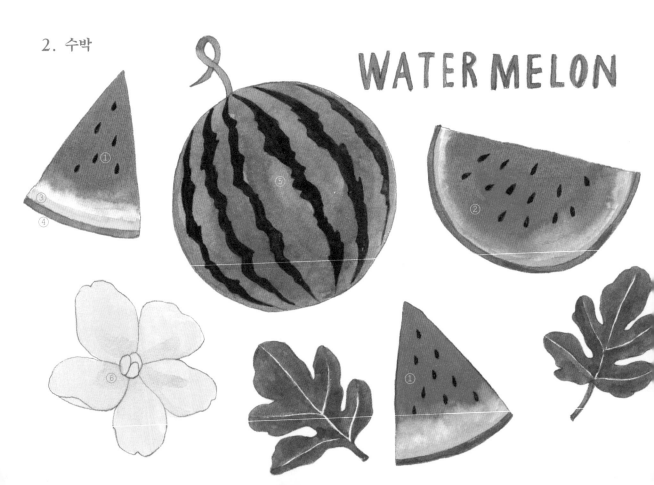

2. 수박

WATER MELON

## How to.

1. 삼각형 수박 ①들과 ②의 반달 수박은 채색 방법이 동일합니다. 먼저 A색으로 빨간 과육을 채색합니다. 수박씨 스케치도 덮어 버리세요. 이때 껍질에 가까운 부분은 하얗게 공간을 조금 남깁니다. 붓을 깨끗이 씻은 후 과육의 빨간색을 초록색 껍질 쪽으로 자연스럽게 번지게 하면서 점점 연해지게 합니다. 중간중간 붓을 여러 번 씻어서 껍질과 맞닿는 부분은 거의 흰색에 가깝게 해주세요.

2. 완전히 마르기 전에 B색으로 과육과 껍질이 맞닿는 곳을 ③처럼 칠합니다.

3. C색에 B색을 소량 섞어서 ④와 같은 얇은 껍질들을 채색합니다.

4. 3의 색으로 ⑤의 수박과 꼭지를 채색합니다. 줄무늬 스케치도 일단 덮어 칠하세요.

5. 3의 색으로 잎들도 채색합니다. 잎맥은 가늘게 남겨주세요.

6. E색으로 ①과 ②의 수박에 있는 씨, ⑤의 수박에 있는 줄무늬를 그려넣습니다.

7. D색에 B색을 소량 섞어서 수박꽃의 꽃잎과 수술을 채색합니다. 마르면 같은 색에 B색을 더해 ⑥처럼 음영을 넣어주세요.

8. A색으로 WATERMELON 글자를 채색합니다.

## Color Chip.

**A**
**과육, 글자**
Permanent
Red
[SWC]

**B**
**과육, 수박,**
**꼭지, 잎, 꽃**
Leaf Green
[SWC]

**C**
**껍질, 수박,**
**꼭지, 잎**
Green Grey
[Mijello]

**D**
**꽃**
Permanent
Yellow Light
[SWC]

**E**
**줄무늬, 씨**
Ivory Black
[SWC]

3. 망고

MANGO

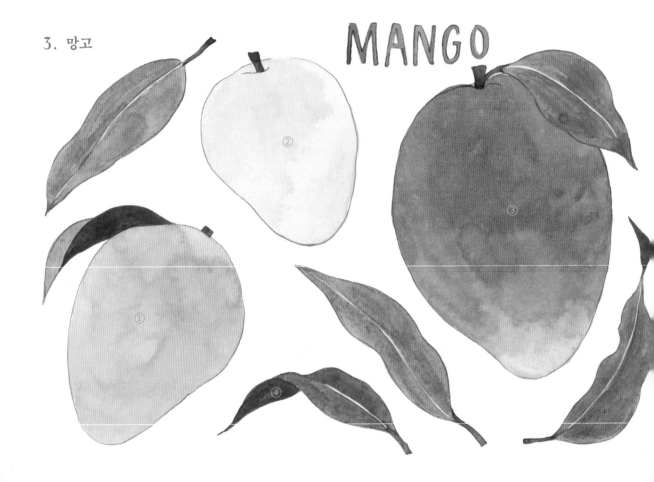

# How to.

1. A색에 B색을 소량 섞어 ①의 망고를 채색합니다.

2. ②의 망고는 두 가지 색을 그라데이션합니다. 9쪽의 '두 가지 색을 그라데이션하기' 기법을 참고하세요. A색으로 상단의 3분의 2 정도를 채색한 뒤 마르기 전에 C색으로 남은 부분을 채웁니다. 두 색의 경계가 자연스럽게 번질 거예요.

3. ③의 망고는 네 가지 색을 그라데이션합니다. 색을 바꿀 때마다 붓을 깨끗이 씻은 뒤에 새로운 색을 묻혀주세요. 먼저, 가장 넓은 면을 차지하는 D색으로 상단의 2분의 1 정도를 채색하고, 마르기 전에 아래쪽에 B색을 연결해서 칠합니다. 계속해서 A색, C색을 연결해 자연스럽게 번지도록 해주세요. C색은 끝부분에 아주 살짝만 칠합니다.

4. E색에 C색을 소량 섞어 잎을 채색합니다. 가운데 잎맥은 가늘게 남겨주세요. ④와 같은 잎 뒷면들은 E색을 더해 진하게 칠합니다.

5. F색으로 꼭지와 가지를 채색합니다.

6. B색으로 MANGO 글자를 채색합니다.

# Color Chip.

| 망고 | 망고, 글자 | 망고, 잎 | 망고 | 잎 | 꼭지, 가지 |
|---|---|---|---|---|---|
| Permanent Yellow Light [SWC] | Orange [Mijello] | Leaf Green [SWC] | Permanent Red [SWC] | Green Grey [Mijello] | Van Dyke Brown [Mijello] |

4. 청포도

WHITE GRAPE

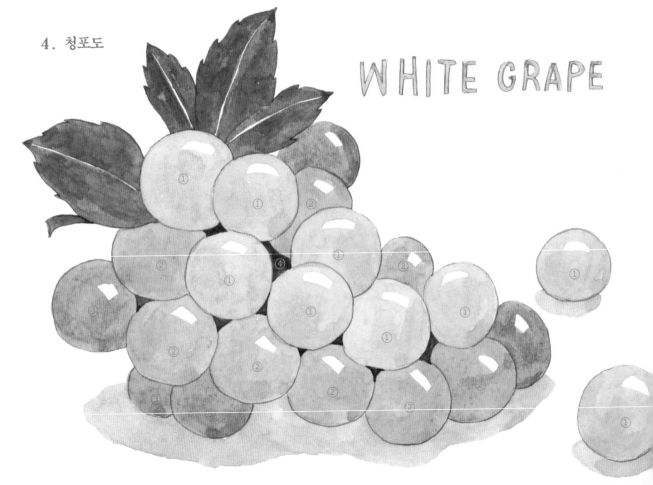

**How to.**

1. A색에 B색을 아주 소량만 섞어 ①의 포도알(가장 앞쪽에 있는 포도알)들을 채색합니다. 포도알을 다 칠해야 하니 색을 넉넉히 만들어두세요. 빛이 반사되는 부분은 하얗게 남겨주세요. 인접한 포도알이 다 마른 뒤에 칠해야 서로 번지지 않습니다.

2. 1의 색에 B색을 아주 소량 더해 ②의 포도알들을 채색합니다. 마찬가지로 빛이 반사되는 부분은 하얗게 남깁니다.

3. 다시 2의 색에 B색을 아주 소량 더해 ③의 포도알들을 채색합니다. 빛이 반사되는 부분은 하얗게 남기세요.

4. C색으로 ④와 같은 포도알 사이의 공간들을 칠합니다.

5. D색에 물을 많이 섞어 만든 연한 회색으로 그림자를 그립니다.

6. C색에 A색을 소량 섞어 잎을 채색합니다. 가운데 잎맥은 가늘게 남깁니다.

7. E색으로 꼭지를 채색합니다.

8. A색으로 WHITE GRAPE 글자를 채색합니다.

**Color Chip.**

포도알,
잎, 글자
Leaf Green
[SWC]

포도알
Ultramarine
Deep
[Mijello]

빈 공간, 잎
Green Grey
[Mijello]

그림자
Ivory Black
[SWC]

꼭지
Van Dyke
Brown
[Mijello]

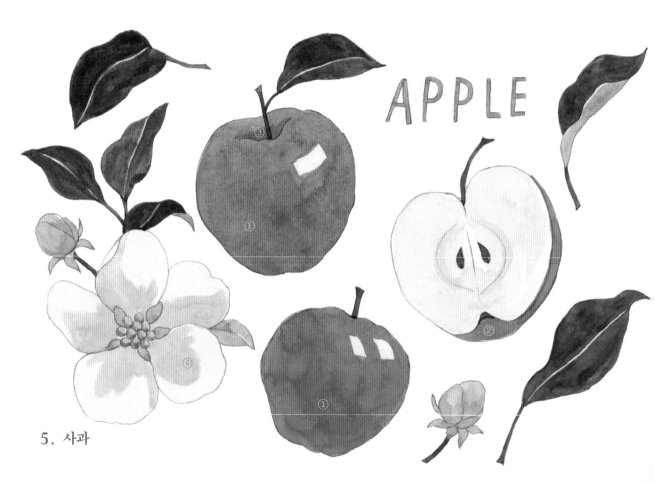

APPLE

5. 사과

**How to.**

1. A색에 물을 많이 섞어 사과 ①들과 ②의 껍질을 채색합니다. 빛이 반사되는 부분은 남깁니다. 마르면 움푹 들어간 ③을 덧칠해 음영을 만듭니다.

2. B색에 물을 많이 섞고 A색과 C색을 아주 소량만 더해 사과 단면의 과육을 채색합니다. 마르면 다시 한 번 같은 색으로 씨방을 감싸는 두 개의 곡선을 그어주세요.

3. B색으로 사과꽃의 노란 수술을 채색합니다. 마르면 D색으로 수술 하나하나에 조금씩 음영을 넣어주세요.

4. E색에 F색을 소량 섞어 꽃과 꽃봉오리에 달린 연두색 잎과 수술을 둘러싼 작은 잎들을 칠합니다.

5. G색을 아주 연하게 발색해 꽃잎을 한 장씩 채색합니다. 마르면 G색을 더 섞어 조금 더 진한 분홍을 만들고 ④처럼 꽃잎에 음영을 넣어주세요. 꽃봉오리는 G색에 A색을 소

량 섞어 채색합니다. 마르면 같은 색으로 꽃봉오리 아래쪽을 한 번 더 칠해 입체감을 살립니다.

6. F색을 진하게 발색해 잎을 채색합니다. 가운데 잎맥은 가늘게 남겨주세요. ⑤와 같은 잎 뒷면들은 물을 섞어 연하게 채색합니다.

7. C색으로 잎에 달린 가지와 사과 단면의 씨, 꼭지를 채색합니다.

8. A색으로 APPLE 글자를 채색합니다.

**Color Chip.**

| A | B | C | D | E | F | G |
|---|---|---|---|---|---|---|
| 사과, 과육, 꽃봉오리, 글자 | 과육, 수술 | 과육, 씨, 꼭지, 가지 | 수술 | 잎 | 잎 | 꽃잎, 꽃봉오리 |
| Permanent Red [SWC] | Permanent Yellow light [SWC] | Van Dyke Brown [Mijello] | Yellow Ochre [Mijello] | Leaf Green [SWC] | Green Grey [Mijello] | Shell Pink [SWC] |

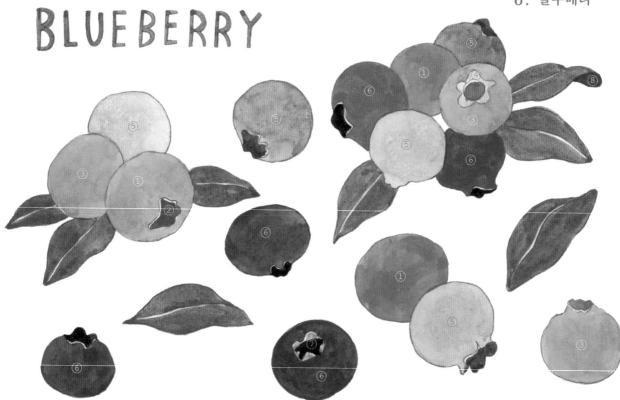

# BLUEBERRY

## How to.

1. 블루베리는 특유의 뿌연 색감이 특징이기 때문에 이 그림에서도 색을 탁하게 만들어 쓸 거예요. 먼저 A색에 B와 C를 소량 섞어 만든 탁한 보라색으로 ①의 블루베리들을 채색합니다. 한 알마다 B와 C를 섞는 양을 조금씩 달리해서 여러 밝기로 칠합니다. 마르면 B색과 C색을 더 섞어 꼭지 ②를 채색하세요.

2. D색에 E색과 C색을 소량 섞어 만든 탁한 분홍색으로 ③의 블루베리들을 채색합니다. 마르면 E색을 더 섞어 꼭지들을 칠합니다. 같은 색을 아주 연하게 발색해 ④를 채색합니다.

3. F색에 C색과 G색을 소량 섞어 만든 탁한 연두색으로 ⑤의 블루베리들을 채색합니다. 한 알마다 F색의 양을 달리해서 여러 밝기로 칠해주세요. 마르면 G색을 더 섞어 꼭지들도 채색합니다.

4. B색에 A색과 H색을 소량 섞어 만든 탁한 파란색으로 ⑥의 블루베리들을 채색합니다. 마르면 H색을 더 섞어 꼭지들을 칠하세요. 같은 색을 아주 연하게 발색해 ⑦을 채색합니다.

5. F색과 G색을 섞어 잎을 채색합니다. 가운데 잎맥은 가늘게 남깁니다. 잎 뒷면 ⑧은 G색을 더 섞어 진하게 칠해주세요.

6. B색으로 BLUEBERRY 글자를 채색합니다.

Blueberry

## Color Chip.

| A | B | C | D | E | F | G | H |
|---|---|---|---|---|---|---|---|
| 블루베리, 꼭지 | 블루베리, 꼭지, 글자 | 블루베리, 꼭지 | 블루베리, 꼭지 | 블루베리, 꼭지 | 블루베리, 꼭지, 잎 | 블루베리, 꼭지, 잎 | 블루베리, 꼭지 |
| Lilac [SWC] | Ultramarine Deep [Mijello] | Van Dyke Brown [Mijello] | Shell Pink [SWC] | Permanent Red [SWC] | Leaf Green [SWC] | Green Grey [Mijello] | Ivory Black [SWC] |

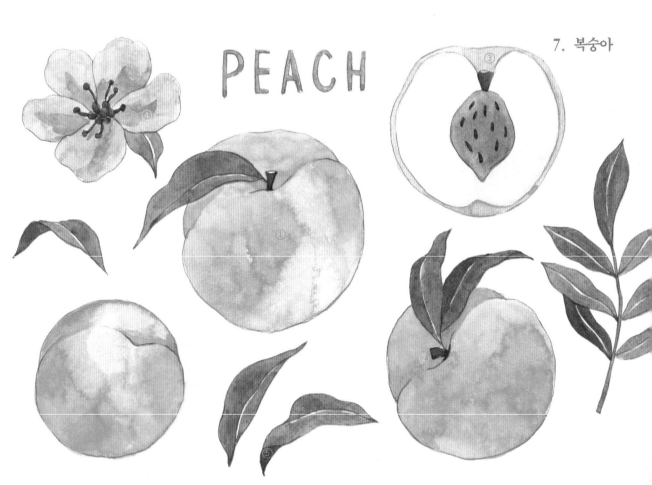

PEACH

## How to.

1. ①과 같은 복숭아들을 채색할 건데요. 9쪽의 '두 가지 색을 그라데이션하기' 기법을 참고하세요. A색에 B색을 소량 섞어 만든 분홍색으로 3분의 1을 칠합니다. 붓을 깨끗이 씻은 후 칠해놓은 분홍색을 풀어주면서 다시 3분의 1을 채색합니다. 남은 3분의 1은 거의 물로만 채색한 후, C색에 D색을 소량 섞어 만든 연두색을 물 위에 살짝 얹어주세요. 물을 따라 연두색이 자연스럽게 번질 거예요. 이때, 분홍색과 연두색이 너무 많이 겹쳐지면 탁해지니 주의하세요. 마르면 연두색으로 ②와 같이 움푹 들어간 꼭지 주변에 음영을 넣습니다.

2. 1의 분홍색으로 복숭아 단면의 껍질 ③을 채색합니다.

3. 1의 분홍색으로 꽃잎을 한 장씩 채색합니다. 꽃잎이 마르면 B색을 소량 더해 ④처럼 음영을 넣고, B색에 F색을 소량 섞어 수술을 채색합니다.

4. A색과 E색을 섞고 물을 많이 더해 단면의 과육을 채색합니다.

5. F색을 연하게 발색해서 단면의 씨를 채색합니다. 이어서 F색을 진하게 발색해서 씨의 무늬, 꼭지, 잎에 달린 가지를 채색합니다.

6. C색과 D색을 섞어 잎을 채색합니다. 잎맥은 가늘게 남깁니다. ⑤와 같은 잎 뒷면들은 D색을 더해 진하게 칠하세요.

7. A색으로 PEACH 글자를 채색합니다.

**Peach**

## Color Chip.

| A | B | C | D | E | F |
|---|---|---|---|---|---|
| **복숭아, 꽃잎, 과육, 글자** | **복숭아, 꽃잎, 수술** | **복숭아, 잎** | **복숭아, 잎** | **과육** | **수술, 씨, 꼭지, 가지** |
| Shell Pink [SWC] | Permanent Red [SWC] | Leaf Green [SWC] | Green Grey [Mijello] | Permanent Yellow Light [SWC] | Van Dyke Brown [Mijello] |

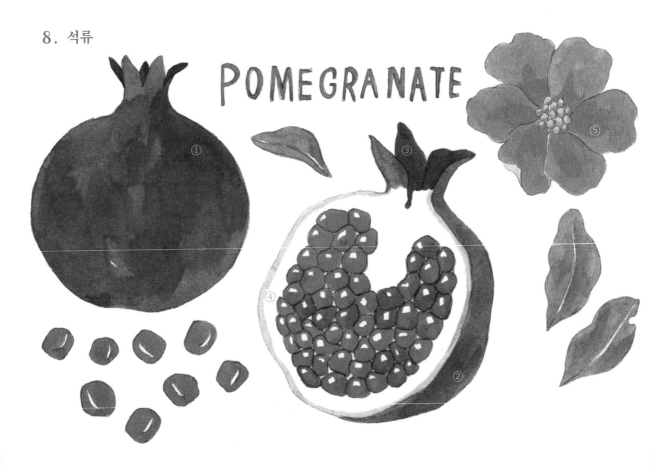

POMEGRANATE

## How to.

1. A색과 B색을 섞어 ①의 석류와 단면의 껍질 ②를 채색합니다. ③과 같은 꼭지 안쪽은 같은 색에 B색을 더해 어둡게 칠해주세요.

2. A색을 연하게 발색해 ④처럼 단면의 테두리를 따라 선을 그립니다.

3. A색으로 단면의 석류 알갱이를 하나하나 칠합니다. 빛이 반사되는 부분은 남겨주세요. 빛이 들어오는 방향을 정해놓고 알갱이마다 같은 위치를 하얗게 비워주는 것이 좋습니다. 인접한 알갱이가 다 마른 후에 칠해야 번지지 않아요. 같은 색으로 바닥에 떨어진 알갱이도 칠해주세요. 채색 그림처럼 반사되는 부분은 하얗게 남깁니다.

4. A색을 연하게 발색해 꽃잎을 한 장씩 채색합니다. 마르면 같은 색으로 ⑤처럼 덧칠해 음영을 넣어주세요.

5. C색으로 수술을 채색합니다. 마르면 D색으로 수술의 작은 동그라미 하나하나에 조금씩 음영을 넣습니다.

6. E색과 F색을 섞어 잎을 채색합니다. 가운데 잎맥은 가늘게 남깁니다.

7. A색으로 POMEGRANATE 글자를 채색합니다.

## Color Chip.

**A**
석류, 테두리,
알갱이, 꽃잎,
글자
Permanent
Red
[SWC]

**B**
석류
Van Dyke
Brown
[Mijello]

**C**
수술
Permanent
Yellow Light
[SWC]

**D**
수술
Yellow Ochre
[Mijello]

**E**
잎
Leaf Green
[SWC]

**F**
잎
Green Grey
[Mijello]

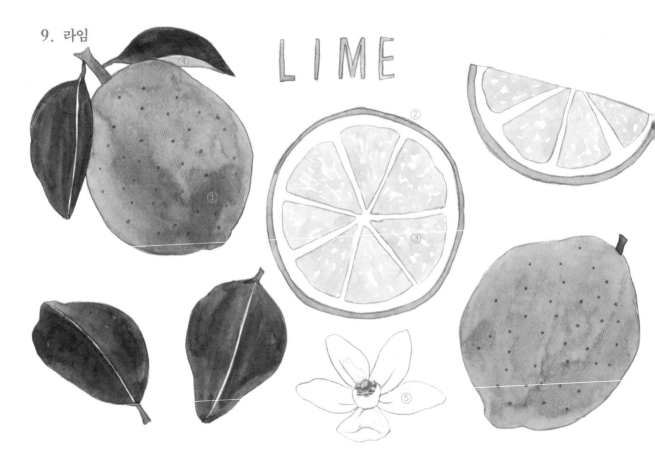

9. 라임

LIME

## How to.

1. A색과 B색을 섞어 라임 ①들과 ②와 같은 단면의 껍질들을 채색합니다. 마르면 같은 색으로 라임 위에 점을 콕콕 찍어줍니다.

2. 1의 색으로 LIME 글자를 채색합니다.

3. B색으로 ③과 같은 과육들을 채색할 건데요. 먼저 부채꼴 모양의 테두리를 따라 선을 그어주세요. 그리고 붓을 눕혀 톡톡 치면서 테두리 안쪽을 채웁니다. 눕힌 붓으로 긴

점을 찍는다고 생각하세요. 중간중간 하얗게 남겨 라임 알갱이를 표현합니다.

4. A색으로 잎을 채색합니다. 가운데 잎맥은 가늘게 남깁니다. 잎 뒷면 ④는 같은 색에 물을 섞어 연하게 채색하세요.

5. C색으로 꼭지와 잎에 달린 가지를 채색합니다.

6. D색으로 꽃의 수술을 채색합니다. 마르면 E색으로 수술의 작은 동그라미 하나하나에 초승달 모양으로 음영을 넣어주세요.

7. F색에 물을 많이 섞어 만든 연한 회색으로 ⑤처럼 꽃잎에 음영을 넣습니다.

## Color Chip.

| **라임, 글자, 잎**<br>Green Grey<br>[Mijello] | **라임, 글자, 과육**<br>Leaf Green<br>[SWC] | **꼭지, 가지**<br>Van Dyke<br>Brown<br>[Mijello] | **수술**<br>Permanent<br>Yellow Light<br>[SWC] | **수술**<br>Yellow Ochre<br>[Mijello] | **꽃잎**<br>Ivory Black<br>[SWC] |

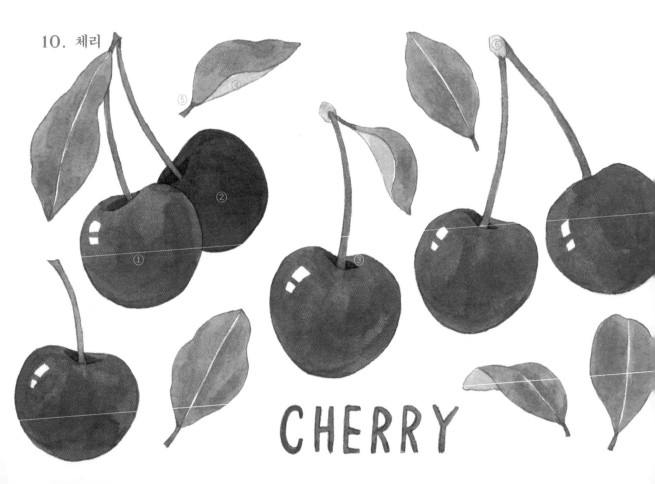

CHERRY

## How to.

1. A색과 B색을 소량 섞어 ①과 같은 체리들을 채색합니다. 빛이 반사된 부분은 하얗게 남겨주세요. 뒤쪽에 있는 ②의 체리는 칠하지 않습니다.

2. 1의 색으로 CHERRY 글자를 채색합니다.

3. 1의 색에 B색을 소량 더해 ③처럼 꼭지와 만나는 부분에 음영을 넣습니다.

4. 3의 색으로 ②의 체리를 채색합니다. 마르면 같은 색에 B색을 더 섞어 어둡게 만든 후 꼭지와 만나는 부분에 음영을 넣어주세요.

5. C색과 D색을 섞어 잎을 채색합니다. 가운데 잎맥은 가늘게 남기세요. ④와 같은 잎 뒷면들은 같은 색에 물을 더 섞어 연하게 칠합니다. ⑤와 같은 잎의 줄기와 체리 꼭지는 C색에 D색을 많이 더해 채색합니다.

6. E색에 물을 섞어 연하게 만든 후 ⑥과 같은 꼭지의 단면들을 채색합니다.

## Color Chip.

**체리, 글자**
Permanent
Red
[SWC]

**체리, 글자**
Ivory Black
[SWC]

**잎**
Leaf Green
[SWC]

**잎, 꼭지, 줄기**
Green Grey
[Mijello]

**꼭지 단면**
Van Dyke
Brown
[Mijello]

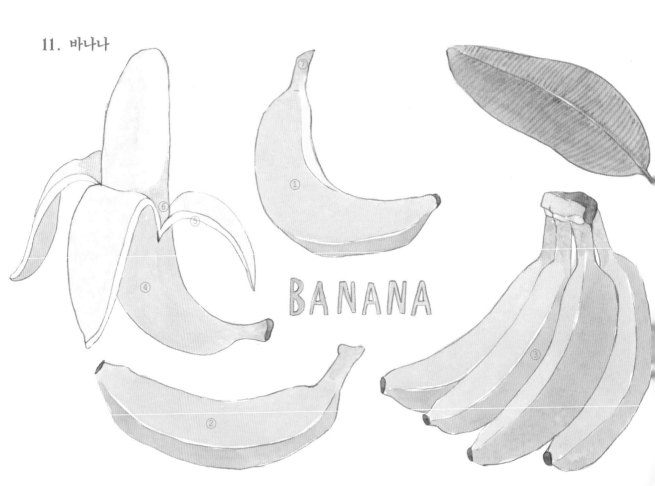

BANANA

**How to.**

1. ①의 바나나는 세 개의 면에 밝기 차이를 줘서 입체감을 살릴 거예요. A색에 물을 섞어 만든 연한 노란색으로 윗면을. A색을 조금 더 섞어 가운데 넓은 면을 칠합니다. 아랫면은 A색에 B색을 소량 섞어 채색합니다. 이때 면과 면의 경계는 가늘게 남기고 칠해주세요. 길쭉한 꼭지 부분도 일단 노란색으로 채웁니다.

2. ②의 바나나와 ③의 바나나 송이를 채색합니다. 위쪽을 향하는 면은 A색으로, 측면은 A색에 B색을 소량 섞어 칠하세요. 면과 면의 경계는 가늘게 남깁니다.

3. A색으로 ④의 바나나의 노란 껍질을 채색합니다. 그리고 A색에 C색을 소량 섞고 물을 아주 많이 더해 껍질 안쪽과 과육 부분을 칠해주세요. ⑤와 같은 껍질 측면은 하얗게 남깁니다. 마르면 같은 색으로 껍질과 과육이 만나는 부분에 ⑥처럼 음영을 넣어주세요.

4. D색으로 길쭉한 꼭지 부분을 ⑦처럼 덧칠합니다. 연두색과 노란색이 자연스럽게 연결되게 그라데이션해주세요.

5. D색에 E색을 소량 섞어 잎 전체를 채색합니다. 마르면 같은 색으로 붓끝을 세워 촘촘하게 잎맥을 그려주세요.

6. F색을 연하게 발색해 꼭지의 갈색 부분을 채색합니다.

7. A색으로 BANANA 글자를 채색합니다.

**Banana**

**Color Chip.**

바나나,
과육, 글자
Permanent
Yellow Light
[SWC]

바나나
Orange
[Mijello]

과육, 잎
Permanent
Red
[SWC]

초록 꼭지, 잎
Leaf Green
[SWC]

잎
Green Grey
[Mijello]

갈색 꼭지
Van Dyke
Bown
[Mijello]

## 12. 귤

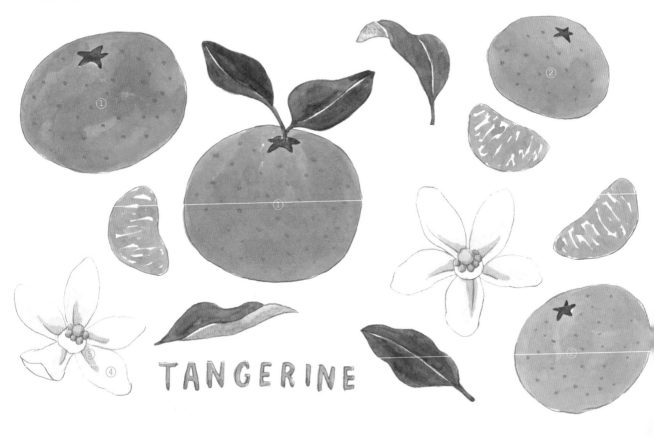

TANGERINE

## How to.

1. A색과 B색을 섞어 ①의 큰 귤 두 개를 채색합니다. 같은 색에 B색을 소량 더해 밝게 만든 후 ②의 작은 귤 두 개를 채색합니다.

2. ②의 귤을 칠한 색으로 귤 알맹이를 채색합니다. 먼저 테두리를 따라 선을 그어주세요. 그리고 붓을 눕혀 점을 찍듯 톡톡 치면서 테두리 안쪽을 채웁니다. 중간중간 하얗게 빈틈을 남겨주세요.

3. ①과 ②의 귤이 마르면 A색으로 껍질에 점을 찍습니다.

4. C색으로 꼭지와 잎을 채색합니다. 가운데 잎맥은 가늘게 남겨주세요. ③과 같은 잎 뒷면들은 물을 섞어 연하게 채색합니다.

5. B색으로 귤꽃 중앙에 있는 수술을 채색합니다. 그리고 같은 색에 물을 섞어 만든 연한 노란색으로 ④처럼 꽃잎 하나하나에 길게 음영을 넣어주세요.

6. D색으로 동그란 수술 하나하나에 초승달 모양으로 음영을 넣어주세요. 같은 색에 물을 섞어 꽃잎에 ⑤처럼 진한 음영을 한 번 더 넣어줍니다.

7. A색으로 TANGERINE 글자를 채색합니다.

## Color Chip.

**귤, 알맹이, 점,글자**
Orange
[Mijello]

**귤, 알맹이, 점, 수술, 꽃잎**
Permanent
Yellow light
[SWC]

**꼭지, 잎**
Green Grey
[Mijello]

**수술, 꽃잎**
Yellow Ochre
[Mijello]

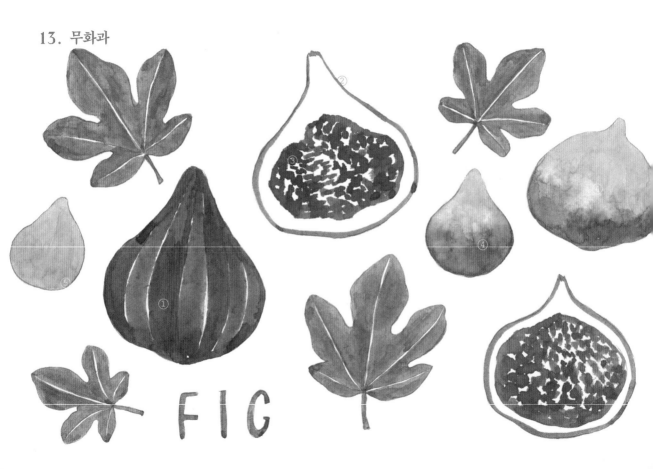

FIC

## How to.

1. A색에 B색을 소량 섞어 만든 보라색으로 ①의 무화과를 채색합니다. 이때 세로 방향으로 칠하면서 중간중간 가늘게 흰 부분을 남겨 무늬를 표현해주세요.

2. 1의 색으로 FIG 글자를 채색합니다. 같은 색으로 ②와 같은 무화과 단면의 테두리도 그려주세요.

3. B색에 C색을 소량 섞어 ③과 같은 과육들을 채색할 건데요. 먼저 테두리를 따라 선을 그어주세요. 그리고 붓을 톡톡 치면서 점을 찍어 테두리 안쪽을 채웁니다. 중간중간 하얗게 빈틈을 남겨주세요.

4. 무화과 ④들은 두 가지 색을 그라데이션해서 채색할 거예요. 칠하기 전에 1의 색에 B색을 더해 붉은 보라색을 만들어두세요. 준비되었다면 먼저 D색으로 위쪽 2분의 1 정도를 칠하고, 마르기 전에 미리 만들어둔 붉은 보라색으로 남은 곳을 채웁니다. 연두색과 붉은 보라색의 경계가 자연스럽게 번질 거

예요. 경계가 어색하다면 깨끗하게 씻은 붓으로 살짝만 풀어줍니다.

5. D색으로 ⑤의 무화과를 채색합니다.

6. E색에 D색을 소량 섞어 잎을 채색합니다. 잎맥은 가늘게 남겨주세요.

## Color Chip.

| A | B | C | D | E |
|---|---|---|---|---|
| **무화과, 글자** | **무화과, 글자, 과육** | **과육** | **무화과, 잎** | **잎** |
| Ultramarine Deep [Mijello] | Permanent Red [SWC] | Van Dyke Brown [Mijello] | Leaf Green [SWC] | Green Grey [Mijello] |

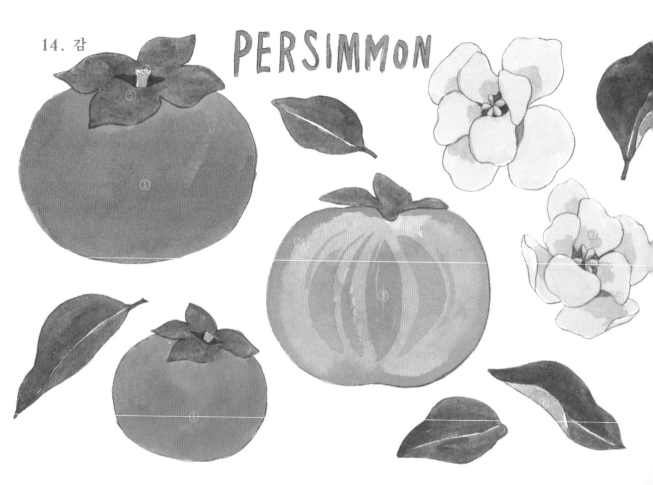

14. 감

PERSIMMON

## How to.

1. A색으로 감 ①들을 채색합니다.

2. A색과 B색을 섞고 물을 많이 더해 감 단면 전체를 채색합니다. 완전히 마르기 전에 A색으로 단면의 테두리를 ②처럼 살짝 칠해서 껍질을 표현합니다. 단면이 마르면 A색을 연하게 발색해서 ③과 같은 무늬를 그려 넣으세요.

3. C색과 D색을 섞고 A색을 소량 더해 만든 올리브색으로 감의 꼭지를 채색합니다. ④와 같은 작은 꼭지는 같은 색에 물을 많이 더해 연하게 칠합니다. 꼭지가 마르면 올리브색을 진하게 발색해 ⑤처럼 음영을 살짝 넣어주세요.

4. D색에 C색을 소량 섞어 잎을 채색합니다. 가운데 잎맥은 가늘게 남기고, ⑥과 같은 잎 뒷면들은 같은 색을 연하게 발색해 칠하하세요.

5. B색과 C색을 섞어 감꽃의 꽃잎을 한 장씩 채색합니다. 꽃잎이 마르면 같은 색에 D색을 소량 더해 ⑦처럼 음영을 넣어주세요.

6. B색으로 수술을 채색합니다. 마르면 E색으로 수술에 아주 살짝씩 음영을 넣어주세요. 수술 주변은 D색으로 채워서 수술이 또렷하게 보이게 합니다.

7. A색으로 PERSIMMON 글자를 채색합니다.

## Color Chip.

**감, 단면, 꼭지, 글자**
Orange
[Mijello]

**감, 꽃잎, 수술**
Permanent
Yellow Light
[SWC]

**꼭지, 잎, 꽃잎**
Leaf Green
[SWC]

**꼭지, 잎, 꽃잎, 수술 주변**
Green Grey
[Mijello]

**수술**
Yellow Ochre
[Mijello]

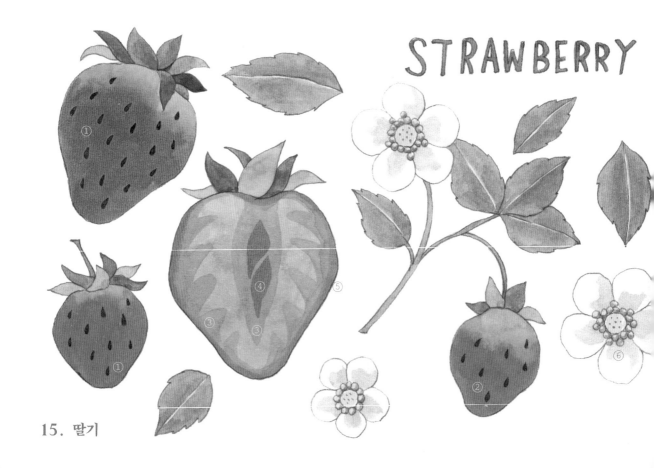

STRAWBERRY

15. 딸기

## How to.

1. A색에 B색을 소량 섞어 딸기 ①들을 채색할 건데요. 상단을 살짝 남기고 칠한 뒤 깨끗이 씻은 붓으로 경계를 풀어주면서 위쪽을 그라데이션합니다. 딸기 씨 스케치는 덮어 칠하세요.

2. ②의 딸기는 1의 색으로 아래쪽 절반만 칠한 뒤 깨끗한 붓으로 경계를 풀어주며 위쪽을 그라데이션합니다. 그리고 마르기 전에 C색과 D색을 섞은 색을 상단에 살짝 칠해 덜 익은 걸 표현해주세요.

3. 딸기 단면은 3단계에 걸쳐 점점 진하게 덧칠할 거예요. 먼저 1의 색을 아주 연하게 발색해 단면 전체를 덮어 칠합니다. 마르면 같은 색으로 ③의 무늬들(가운데 길쭉한 무늬, 바깥쪽 톱니무늬)을 그려넣어요. 무늬가 마르면 같은 색에 A색을 소량 더해 ④의 무늬(가운데 진한 무늬)와 ⑤의 바깥쪽 테두리를 덧칠합니다. 살짝 씻은 붓으로 테두리 경계를 자연스럽게 풀어주세요.

4. C색에 D색을 소량 섞은 색, C색에 D을 더 많이 섞은 색, 이렇게 두 색으로 꼭지를 번갈아 칠합니다. C색에 D색을 소량 섞은 색으로 잎과 줄기도 채색합니다. 잎맥은 가늘게 남기세요.

5. 잎을 채색한 색을 연하게 발색해 꽃잎에 ⑥처럼 음영을 넣습니다.

6. E색으로 수술을 채색합니다. 마르면 F색으로 수술의 큰 동그라미에는 점을 몇 개 찍고, 작은 동그라미에는 살짝씩 음영을 넣어주세요.

7. G색으로 씨를 그리고, A색으로 STRAWBERRY 글자를 채색합니다.

## Color Chip.

| | | | | | | |
|---|---|---|---|---|---|---|
| A | B | C | D | E | F | G |
| 딸기, 단면, 글자 | 딸기, 단면 | 딸기, 꼭지, 잎, 꽃잎 | 딸기, 꼭지, 잎, 꽃잎 | 수술 | 수술 | 씨 |
| Permanent Red [SWC] | Orange [Mijello] | Leaf Green [SWC] | Green Grey [Mijello] | Permanent Yellow Light [SWC] | Yellow Ochre [Mijello] | Van Dyke Brown [Mijello] |

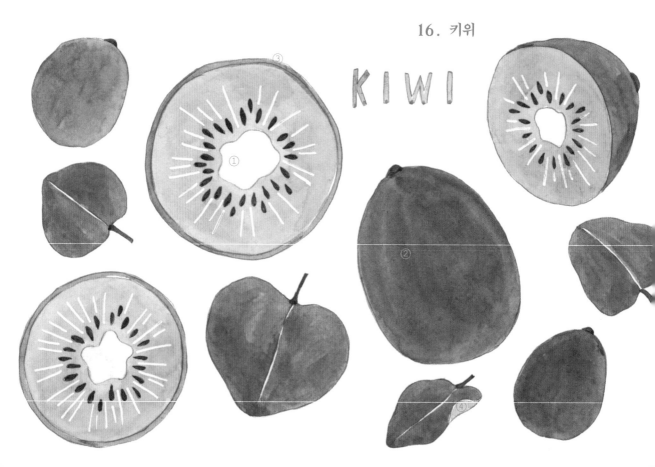

KIWI

**How to.**

1. A색과 B색을 섞어 키위 단면들을 채색합니다. ①과 같은 중심부는 같은 색에 물을 많이 섞어 연하게 채색합니다. 키위 씨 스케치는 덮어 칠하세요.

2. 1의 색으로 KIWI 글자를 채색합니다.

3. C색에 D색을 섞고 E색을 소량 더해 ②와 같은 키위들과 ③과 같은 단면의 껍질들을 채색합니다. 키위 끝에 볼록 튀어나온 꼭지는 칠하지 않습니다.

4. B색에 A색을 소량 섞어 잎을 채색합니다. 가운데 잎맥은 가늘게 남깁니다. 잎 뒷면 ④는 물을 더해 연하게 채색하세요.

5. C색으로 꼭지, 단면의 씨, 잎에 달린 가지를 채색합니다.

6. 겔리롤 펜으로 단면에 방사형의 무늬를 그려넣습니다.

## Color Chip.

| | | | | |
|---|---|---|---|---|
| **단면, 글자, 잎** | **단면, 글자** | **잎, 꼭지, 씨, 가지** | **키위** | **키위** |
| Leaf Green | Green Grey | Van Dyke Brown | Yellow Ochre | Permanent Red |
| [SWC] | [Mijello] | [Mijello] | [Mijello] | [SWC] |

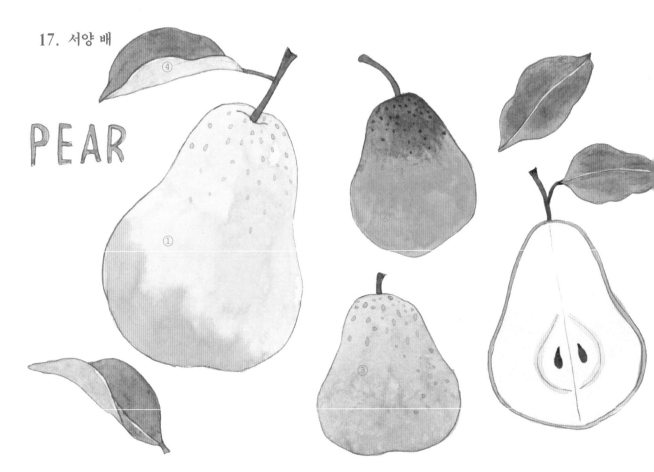

17. 서양 배

PEAR

**Pear**

## How to.

1 . A색과 B색을 그라데이션해서 ①의 배를 채색할 거예요. 먼저 위쪽 3분의 2 정도를 A색에 물을 많이 섞어 칠하고, 마르기 전에 B색으로 남은 곳을 채웁니다. A색과 B색의 경계가 자연스럽게 번질 거예요.

2 . B색으로 ②의 배 아래쪽부터 채색하고, 위쪽은 B색과 C색을 섞은 색을 칠해 그라데이션합니다.

3 . A색과 D색을 섞고 물을 많이 더해 ③의 배를 채색합니다.

4 . 마르면 3의 색으로 ①과 ③의 배에 점을 찍습니다. 점은 배의 윗부분에만 찍어주세요. ②의 배에는 C색으로 점을 찍습니다.

5 . B색으로 배 단면의 얇은 껍질을 채색합니다. 마르면 같은 색에 물을 많이 섞어 아주 연한 황토색을 만든 후 과육을 채색하세요. 다 마르면 다시 한 번 연한 황토색으로 씨방을 감싸는 두 개의 곡선을 그어줍니다.

6 . C색을 진하게 발색해 배 꼭지와 단면의 씨를 채색합니다.

7 . A색과 D색을 섞어 잎을 채색합니다. 가운데 잎맥은 가늘게 남깁니다. ④와 같은 잎 뒷면들은 같은 색에 물을 섞어 연하게 채색하세요.

8 . B색으로 PEAR 글자를 채색합니다.

## Color Chip.

| | | | |
|---|---|---|---|
| A | B | C | D |
| **배, 점, 잎** | **배, 과육, 글자** | **배, 점, 꼭지, 씨** | **배, 점, 잎** |
| Leaf Green | Yellow Ochre | Van Dyke | Green Grey |
| [SWC] | [Mijello] | Brown | [Mijello] |
| | | [Mijello] | |

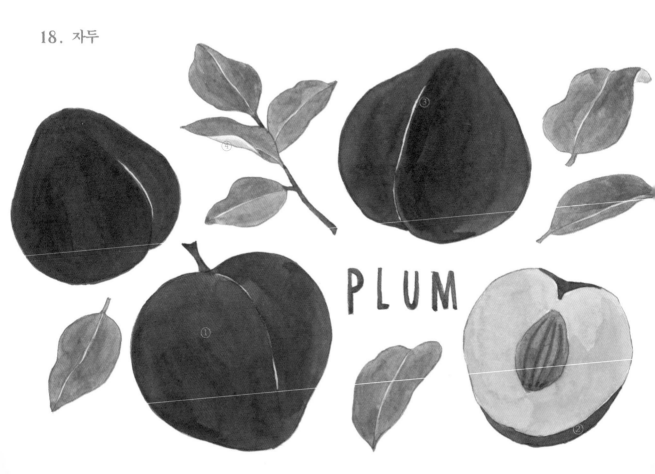

PLUM

## How to.

1 . A색과 B색을 섞어 ①과 같은 자두들과 단면의 껍질 ②를 채색합니다. ③과 같이 곡선으로 갈라진 부분들은 가늘게 남겨서 입체감을 살려주세요.

2 . 1의 색으로 PLUM 글자를 채색합니다.

3 . A색에 C색을 섞고 물을 많이 더해 만든 아주 연한 살구색으로 과육을 채색합니다.

4 . B색과 D색을 섞어 씨를 채색합니다. 마르면 같은 색에 E색을 더해 세로 줄무늬를 그려넣습니다.

5 . E색에 F색을 소량 섞어 잎을 채색합니다. 가운데 잎맥은 가늘게 남깁니다. ④와 같은 잎 뒷면들은 물을 섞어 연하게 채색하세요.

6 . B색으로 꼭지와 가지를 채색합니다.

## Color Chip.

| A | B | C | D | E | F |
|---|---|---|---|---|---|
| 자두, 글자, 과육 | 자두, 글자, 씨, 꼭지, 가지 | 과육 | 씨 | 잎 | 잎 |
| Permanent Red [SWC] | Van Dyke Brown [Mijello] | Orange [Mijello] | Yellow Ochre [Mijello] | Green Grey [Mijello] | Leaf Green [SWC] |

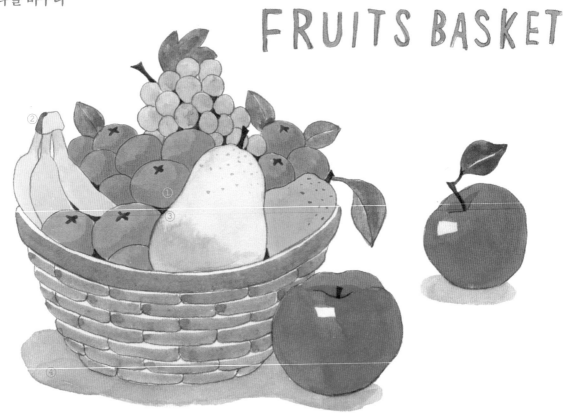

FRUITS BASKET

## How to.

1. 연두색 배는 A색으로 전체를 칠하고, 마르기 전에 B색을 더해 아래쪽에 칠해 그라데이션해줍니다. 마르면 그라데이션을 넣은 색으로 위쪽에 점을 찍습니다. 황토색 배는 C색으로 채색하고, D색을 더한 색으로 점을 찍습니다.

2. 귤은 E색으로 채색합니다. 마르면 F색을 소량 더해 ①처럼 오른쪽 하단에 음영을 넣어주세요. 꼭지는 B색으로 칠합니다.

3. 바나나는 G색으로 칠한 뒤, 연두색 부분을 A색으로 덧칠합니다. 꼭지의 갈색 단면 ②는 D색입니다.

4. 청포도는 A색에 H색을 소량 섞어 채색합니다.

5. 바구니 안에 있는 과일의 모든 잎은 B색에 A색을 소량 섞어 채색합니다.

6. 사과는 23쪽에서 그렸던 대로 채색합니다. 잎은 B색으로 칠하세요.

7. 청포도, 배, 사과의 꼭지는 D색으로 진하게 칠합니다. 같은 색으로 과일 사이의 빈틈을 ③처럼 채워주세요.

8. 바구니는 C색과 D색을 섞어 채색합니다. 사이사이를 하얗게 남겨서 입체감을 살려주세요.

9. I색을 연하게 발색해 ④와 같이 그림자를 그리고, E색으로 FRUITS BASKET 글자를 채색합니다.

**Fruits Basket**

## Color Chip.

**배, 청포도, 잎, 바나나**
Leaf Green
[SWC]

**배, 잎**
Green Grey
[Mijello]

**배, 바구니**
Yellow Ochre
[Mijello]

**배, 빈 공간, 바구니**
Van Dyke Brown
[Mijello]

**귤, 글자**
Orange
[Mijello]

**귤, 사과**
Permanent Red
[SWC]

**바나나**
Permanent Yellow Light
[SWC]

**청포도**
Ultramarine Deep
[Mijello]

**그림자**
Ivory Black
[SWC]

51

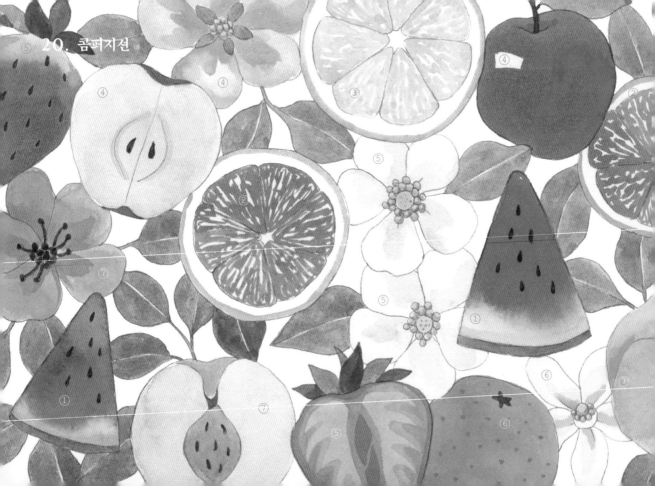

20. 콤퍼지션

**How to.**

1. ①의 수박들은 17쪽의 삼각형 수박과 같은 방법으로 채색합니다.

2. ②의 자몽들은 15쪽의 자몽 단면과 같은 방법으로 채색합니다.

3. ③의 라임은 31쪽의 라임 단면과 같은 방법으로 채색합니다.

4. ④의 사과와 사과꽃들은 23쪽을 참고해서 채색해주세요.

5. ⑤의 딸기와 딸기꽃들은 43쪽을 참고해서 채색합니다.

6. ⑥의 귤과 귤꽃은 37쪽을 참고해서 채색합니다.

7. ⑦의 복숭아와 복숭아꽃들은 27쪽을 참고해서 채색합니다.

8. 잎들은 F색과 G색을 섞어 칠해주세요. 가운데 잎맥은 가늘게 남깁니다.

**Color Chip.**

Permanent
Yellow Light
[SWC]

Yellow Ochre
[Mijello]

Shell Pink
[SWC]

Orange
[Mijello]

Permanent
Red
[SWC]

Leaf Green
[SWC]

Green Grey
[Mijello]

Van Dyke
Brown
[Mijello]

Ivory Black
[SWC]

Coloring

1. 자몽

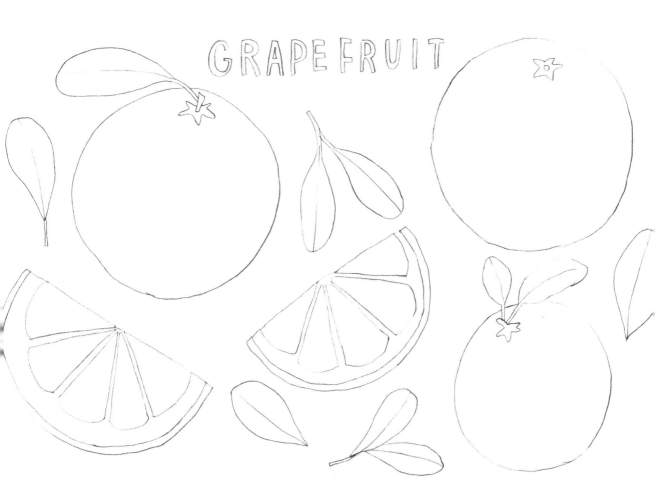

GRAPEFRUIT

2. 수박

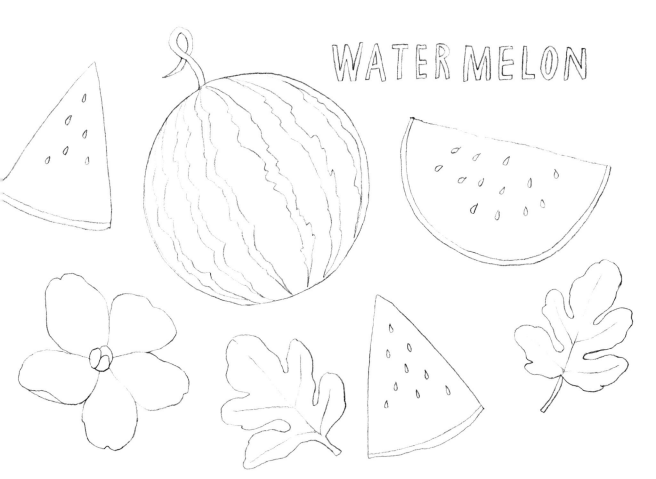

WATER MELON

3. 망고

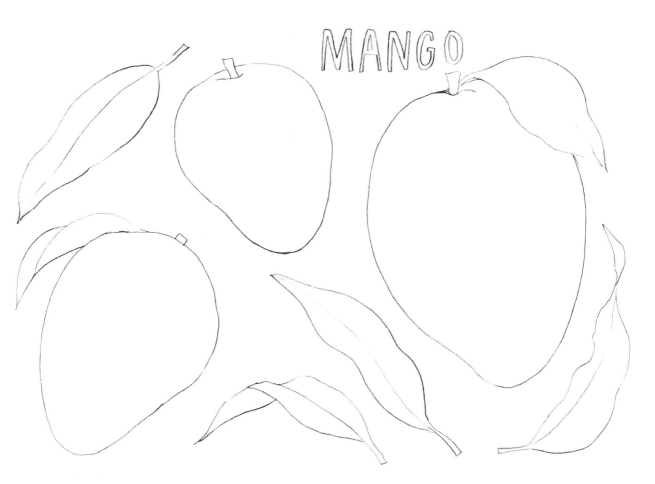

4. 청포도

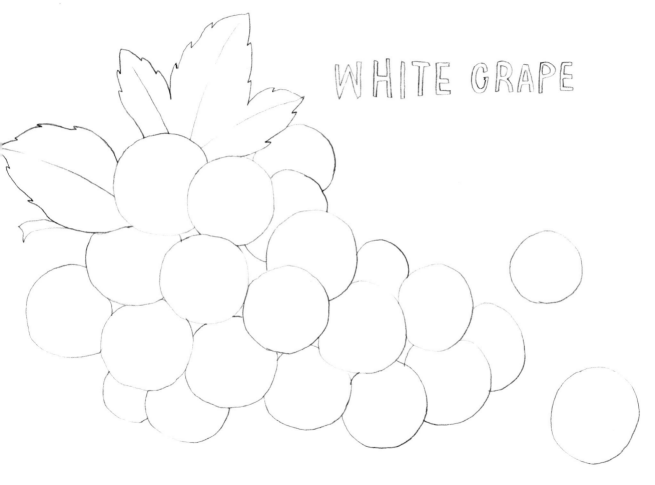

WHITE GRAPE

5. 사과

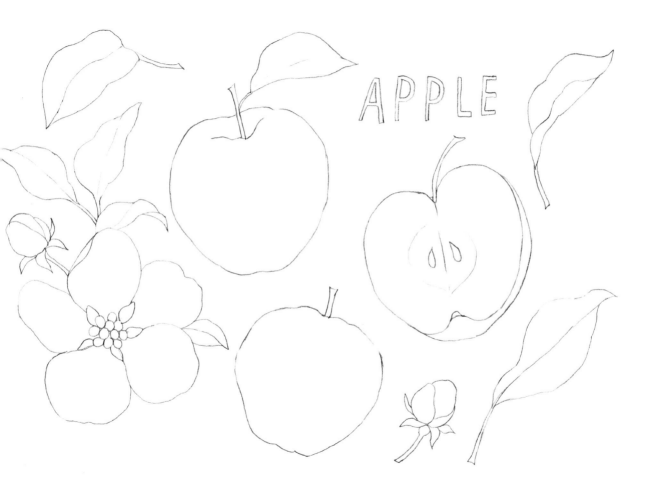

APPLE

6. 블루베리

BLUEBERRY

7. 복숭아

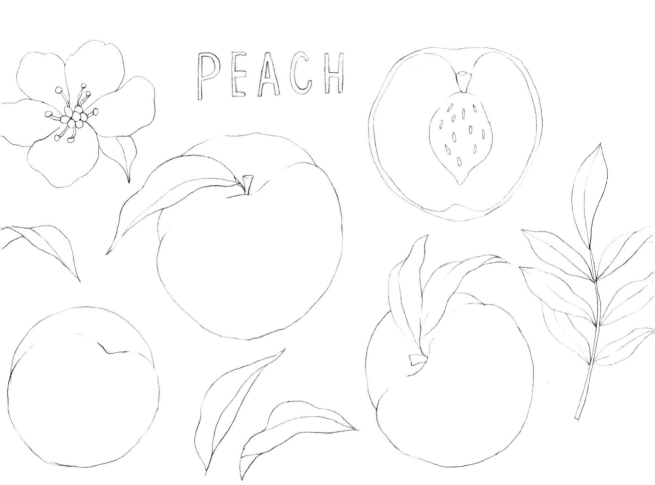

PEACH

8.  석류

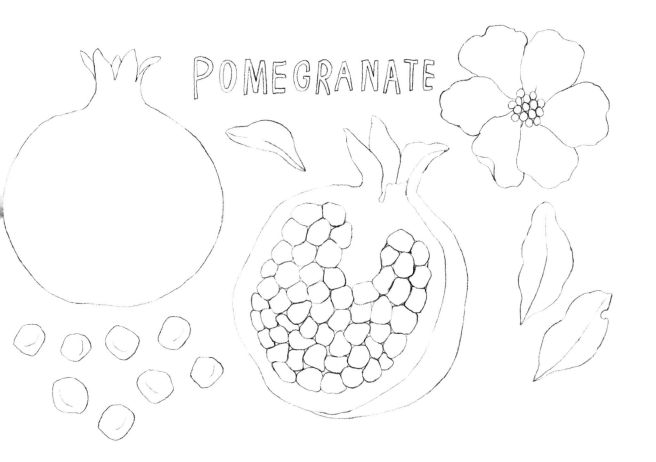

POMEGRANATE

9. 라임

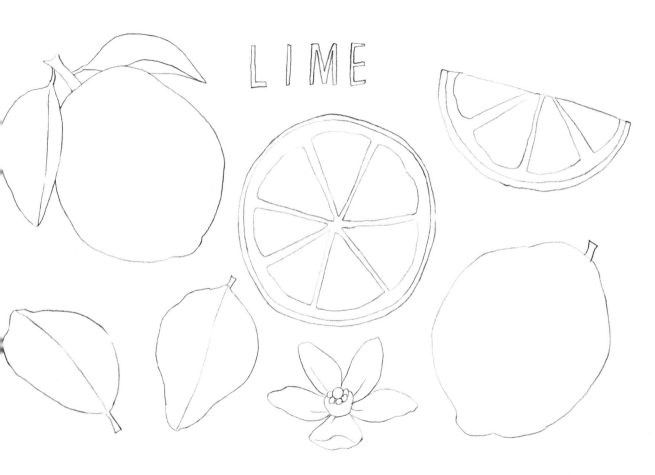

LIME

10. 체리

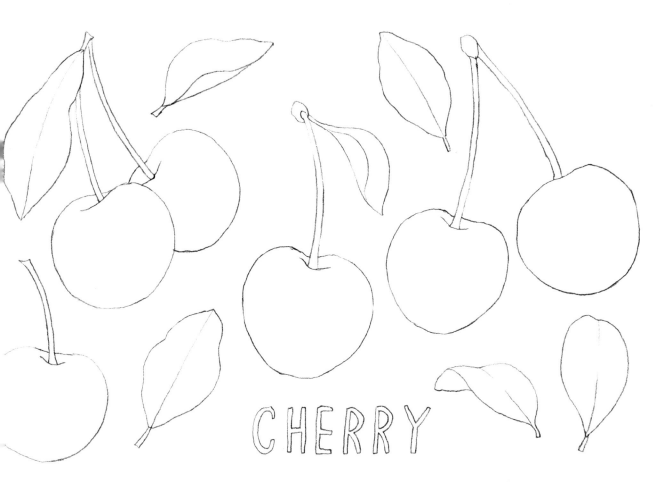

CHERRY

11. 바나나

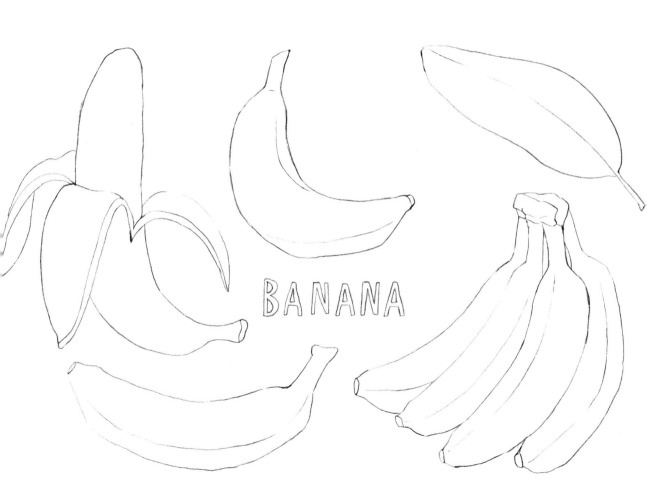

BANANA

12. 꿀

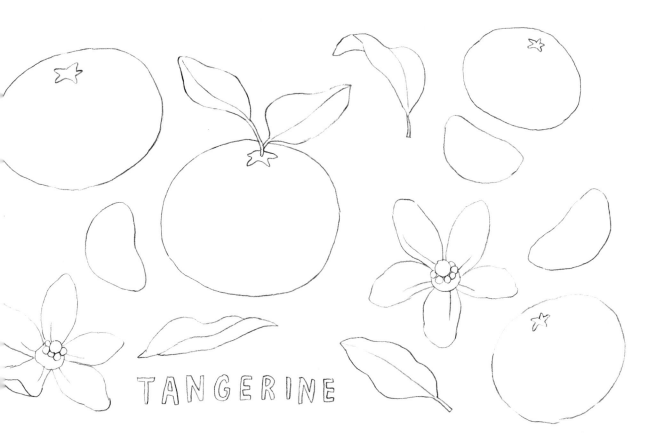

TANGERINE

13. 무화과

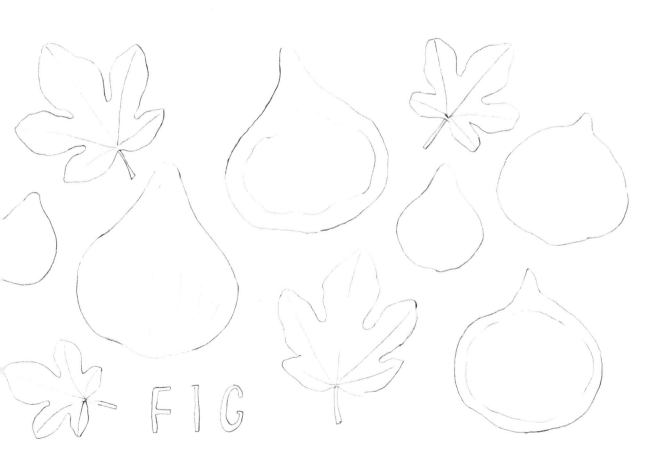

FIG

14. 감

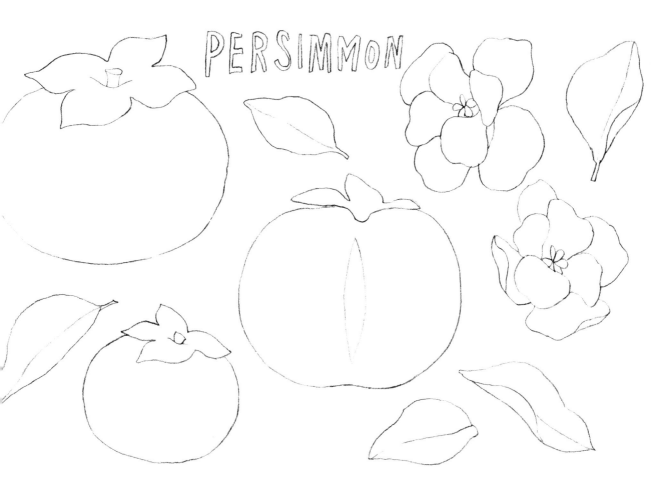

PERSIMMON

15. 딸기

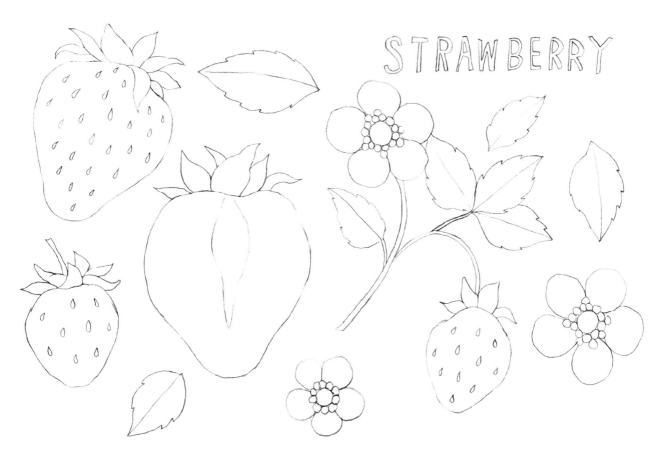

STRAWBERRY

16. 키위

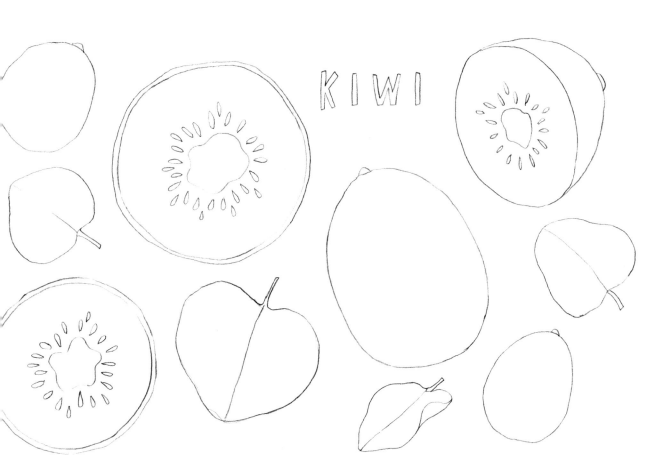

KIWI

17. 서양 배

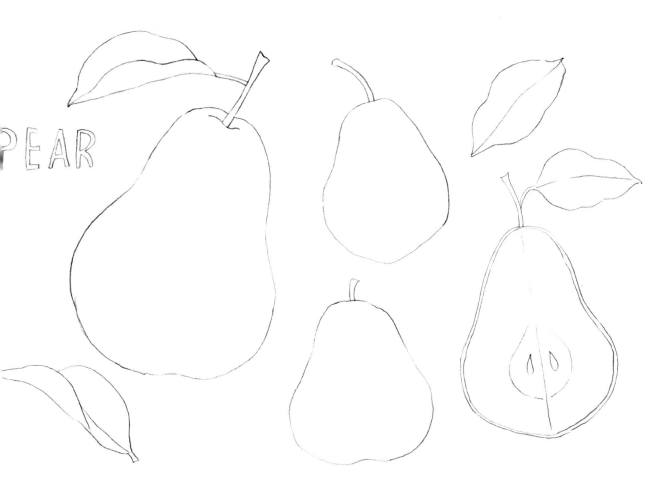

PEAR

18. 자두

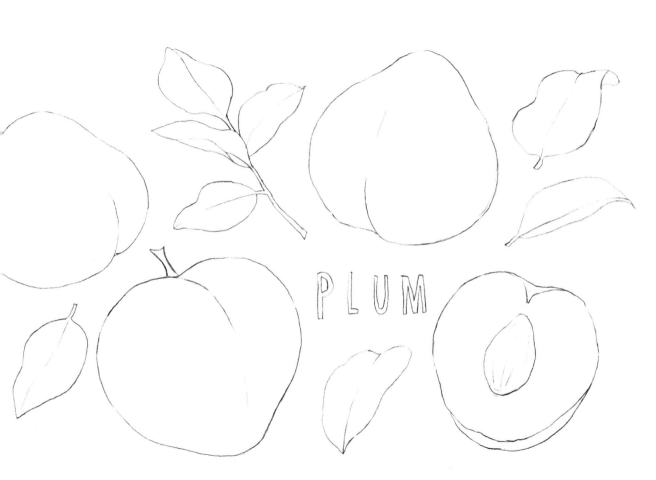

PLUM

19. 과일 바구니

FRUITS BASKET

20. 콤퍼지션

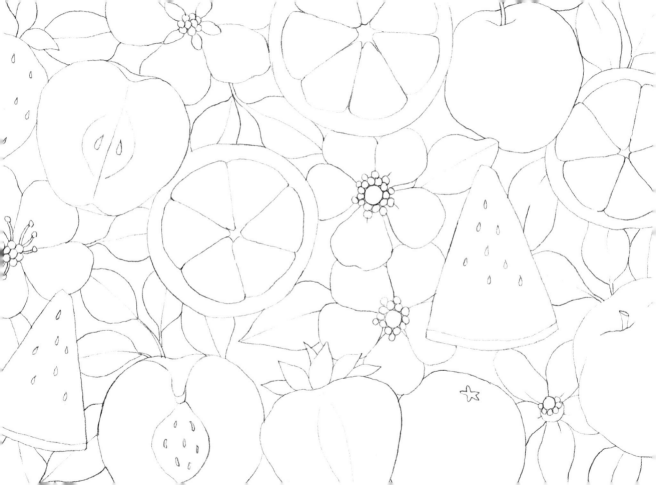

## Fruits Market

**1판 1쇄 발행일** 2019년 5월 14일
**1판 2쇄 발행일** 2022년 11월 1일

**지은이** 김이랑
**발행인** 김학원
**발행처** (주)휴머니스트출판그룹
**출판등록** 제313-2007-000007호(2007년 1월 5일)
**주소** (03991) 서울시 마포구 동교로23길 76(연남동)
**전화** 02-335-4422 **팩스** 02-334-3427
**저자·독자 서비스** humanist@humanistbooks.com
**홈페이지** www.humanistbooks.com
**시리즈 홈페이지** blog.naver.com/jabang2017
**디자인** 스튜디오 고민 **용지** 화인페이퍼 **인쇄** 삼조인쇄 **제본** 영신사

**자기만의 방은** (주)휴머니스트출판그룹의 지식실용 브랜드입니다.

이 도서의 국립중앙도서관 출판예정도서목록(CIP)은 서지정보유통지원시스템 홈페이지
(http://seoji.nl.go.kr)와 국가자료공동목록시스템(http://www.nl.go.kr/kolisnet)에서
이용하실 수 있습니다.

### 김이랑

수채화 작품으로 사랑받는 일러스트레이터. 초록 식물을 그리는 수채화 컬러링 노트 『One Green Day』, 꽃을 그리는 『Flower Dance』에 이어 이 책에서는 오직 과일들만 다뤘다. 동글동글 알록달록한 과일을 그리며 '오늘의 귀여움'을 충전할 수 있다. 그 외 지은 책으로는 『1일 1그림』 등이 있다.

인스타그램 dang_go 유튜브 painter_yirang 블로그 blog.naver.com/spaceyy

### Editor's letter

"과일, 먹지 마세요. 수채화에 양보하세요"란 헤드라인이 살아남아 기쁩니다. 지지하고 성원해주신 분들에게 감사드립니다. **민**
이랑 작가님께 이 책을 제안할 때 영화 〈반지의 제왕 3〉 같은 느낌으로 만들어요, 라고 했었어요. 보통은 속편이 나올수록 힘이 떨어지는데 3편까지도 훌륭했던 〈반지의 제왕〉 같은, 바로 그런 책요. '초록'과 '꽃'에 이어 '과일'까지. 이로써 완벽한 구도를 이루었습니다.
그럼, 이제 수채화 시리즈는 끝이냐고요? 그럴 리가요. 〈반지의 제왕〉 후 영화 〈호빗〉 시리즈가 있었다는 걸 기억해주세요. 후후. **희**
여행 중 맞는 주말 아침, 저는 꼭 파머스 마켓에 갑니다. 싱싱한 과일과 채소, 꽃이 가득한 곳에 있는 것만으로도 기분이 좋아져서요. 책을 만드는 내내 그때의 기분들이 떠올랐어요. 밝은 에너지로 만들었으니, 자방 주민들께도 그 기운이 전해질 거라 믿습니다. **애**